U0068467

穿牆透壁

李乾朗教授手繪 古建築

圖之繪

繪者

代序

我是誰呢?

經常問自己。

羨慕風的來去瀟灑,

寄情於雲淡風輕的歲月。

風之寄,

喜歡詩,喜歡畫,

喜歡寫詩,喜歡看畫,

喜歡看畫的同時說說話。

《遇見女生——李虹的素描本子》,

收錄了女性主義藝術家李虹五十二件素描作品,

並為您訴說五十則關於男生與女生的心情故事。

圖：李虹〈女──無字書1038〉

寫在《遇見女生》之前

我在人海中尋覓著。

期待能在街角、咖啡館、十字路口、地鐵上……看到你的身影。

我有個信念：
只要你出現，就可以看得見。

懷抱這份愛，每天攜帶夢想出發，
不論白天或夜晚，
在雨中、在風中，
等候與你美麗的遇見。

圖：李虹〈女——無字書320〉

CONTENTS

遇見女生 1 ：在地鐵

地鐵到站，湧進一波人。

一個婦人抱著孩子，被推擠進來，小孩忍不住哇哇大哭。

眼前坐了一位戴眼鏡的學生，用眼角餘光瞄了一眼，又低頭專心玩著手機。

學生的旁邊是一對情侶，視若無睹，繼續打情罵俏。

然後是一位中年男子，雙眼緊閉，做假寐狀。

「來這裡，來這裡。」

稍遠處的一位女孩見了，朝婦人不斷地招手呼喚。

當她起身讓位後，車子突然劇烈顛簸了一下。

「啊喲！」

只見女孩頭部被撞，大叫一聲，疼得臉部變形。

那雙因疼痛而微皺的大眼睛下，嘟起的小嘴兒全歪了。

我遠遠地看著這一幕，

記下這張動人的臉。

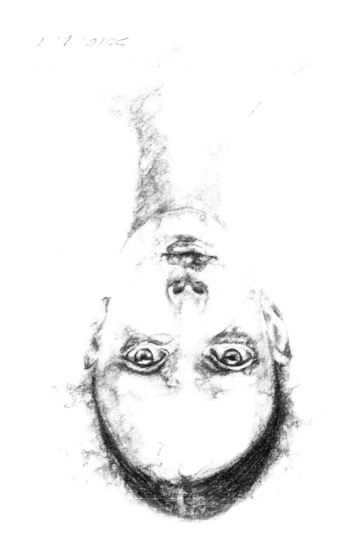

圖：李斌〈女——無名畫1036〉

遇見女生 2：身體

喜歡看自己的身體。

特別在洗澡的時候，對著鏡子，仔細檢視自己。

我心頭一驚。

「發現硬塊。」

我聽了半信半疑，不放心再看第二家。

看了第一家醫院，醫生說：「莫怕。可能是病毒引起，增強抵抗力就行。」

醫生這回慎重地說：「我建議你轉診到大醫院進一步仔細檢查。」

「動刀？真嚇人。」

第三家是大醫院，大夫說：「我覺得不妨開個刀，抽出部分硬塊來化驗。」

我決定再看第四個醫生。

這個醫生看診很慢，病患很多，我足足等了一個上午。

「等好久哦！」我埋怨說。

「看病是看有效的，不是拚速度。」醫生一副訓誡的語氣。

難怪他問診這麼慢，只見他慢條斯理地仔細檢查著、詢問著。

最後他說：「我開藥給你，一週後回診。」

「不用開刀嗎？」我轉述上個醫生的診斷結果。

「你信我的話，先吃藥。」醫生皺著眉頭說：「別動不動就開刀。」

「我怕死了，才不要動刀。」

「那就得乖乖的按時服藥，每六小時吃一次，一天四回。」

回家後，我撥鬧鐘，提醒吃藥。

一週後……，

當我光溜溜地站在鏡前時……

「咦！硬塊不見了。」

圖：李虹〈女──無字書1034〉

遇見女生 3：驚豔

我在深夜的動車上。

這輛京津城際列車，正以時速三一四公里快速前進著。

我用微醺的眼神打量一下四周，一等車廂的乘客不多。

眼前只看到右前方坐個人，是位女客。

從這個角度看出，隱約可看到那位女子俏麗的背影。

一頭披肩的長髮，灑在美麗的肩頭上。

身形很好，肯定是個標緻的姑娘。

「這麼晚了，怎麼一個人乘車？」

「是回家？還是出差？」

「她會是從事什麼工作？」

「如果是回家，待會兒要不要送她一程？」

「過去認識一下。」

「……」

酒精讓腦子發脹，胡思亂想一陣後，竟沒了知覺。

突然間醒來，聽到車上廣播，列車已經到站。

「這廿七分鐘的車程也未免太快了。」心裡嘀咕著。

只見那女客起身、轉頭。

「天呀！」

時空在那一霎那間靜止。

我的酒意全消……

就是她。

我開始後悔怎麼睡著了呢？

不該打盹的。

多年來期盼的車上偶遇，等待著不就是這麼個女子！

我內心有著最深層的懊惱。

沒等我回過神來，女孩已經下車。

我左手拎起行李，右手拾起筆電，慌忙地追趕下去。

這末班車黑壓壓都是人，她已經消失在人群中。

圖：李虹〈女——無字書1043〉

遇見女生 4：夜歸

「搭車嗎？」

黑車的司機前來搭訕。

我看了一眼候車處，等待計程車的人，排著長長的隊伍。

「就差你一個人，馬上走。」司機吆喝說。

談好價格，隨他上車。

車上已經坐了一個女乘客。

我上車後心想：「這女子竟敢深夜搭黑車。」

「回家。」那人說。

司機發動車子，前座突然又坐進一個人來。

「鄰居搭便車。」司機轉頭向我們解釋道。

行進間，司機隨口問：「怎麼搭這麼晚的車子？」

我不吭聲，女子應聲答：「只買到這班的火車票。」

「打哪兒來的？」司機再問。

「哈爾濱。」女子答。

「幹嘛來的？」

「出差。」

「……」

女子與司機聊開了。

過一陣子，

「先生，你快到了，哪兒下車。」司機問。

「路口停就好。」我回答。

「不是先送我嗎？」身旁的女子問。

「你的道遠，他近。」司機答。

女子顯然不願意，但也莫可奈何。

我下車了，關門前不經意接觸到女子求助的眼神。

關上門，車子隨即揚長而去，

我呆呆地站在路口好一陣子。

圖：李虹〈女──無字書0806〉

遇見女生 5：疾走

這個男人做什麼都快：辦事效率都快、升遷快，連走路都是飛快。

走著、走著，經常身邊的同伴不見了。

因此與女友分手的主因竟然是：對方跟不上。

公司新來一個女同事，長得亭亭玉立，學歷好、經歷佳，待人和氣，屬於「三高」的優秀女性。

男人這麼想。

「如此才貌雙全的女子，肯定名花有主。」

下班了，開車經過公司大門，遠遠看到那位新同事上了一輛豪華轎車。

「上下班有專人接送，看來大勢已去。」

男人望之興歎。

周日，天氣晴朗。

「到景山走走吧。」單身許久的男人對自己說。

男人喜歡這個公園，夠大、夠近，可以痛快地走幾圈。

「咦！你也來了。」那位「三高」女同事冷不防地出現在眼前。

「來遊園？」男人犯傻的繼續問。

「是呀！一直就一個人。」女子爽朗的回答。

「妳，一個人？」男人吶吶地問。

「⋯⋯」

「來走走。」女子答。

男人與女子就這樣邊走，邊聊了起來。

走著、聊著，過了好一會兒，女子突然止步。

「怎麼了？」男人問。

「你是第一個走路跟得上我的人。」女子開心地回答，說完拔腿就走，

還玩笑似地撂下一句話：

「追上來吧。」

圖：李虹〈女——無字書1043〉

遇見女生 6：大明星

我喜歡太陽眼鏡。

不管日夜，不管陰晴，不管在室內、室外，戴上太陽眼鏡，讓我有份安全感。

我也喜歡帽子。

大大小小，形形色色的帽子，功能只有一個，遮蔽我大半部的臉龐，讓我不被人認出。

但是，我又很喜歡鏡頭。

喜歡對群眾展示我的美麗。

在部落格裡，我上傳了許多風情萬種、騷首弄姿的清涼照片，引來大批的粉絲。

我跑過幾次通告、客串幾集短劇，還拍了部廣告，自認為已經是個超人氣的明日之星。

這天，我在餐廳裡。

戴上一副大鏡框的太陽眼鏡，刻意壓低我的帽沿。

從黑色鏡片後面，我還是發覺有人對我指指點點。

「唉！沒辦法，太耀眼了。」嘴邊埋怨著、心裡卻挺高興。

買了單，我挺直身子，帶著一副自信的驕傲進電梯。

果然引起電梯裡小小的騷動。

「像個明星。」其中有人說。

「這妹不錯，挺正的。……」小夥子們開始議論起來。

我內心竊喜：「還是被看出來了。」

「的確很像。」有人接話：「太陽眼鏡、大盤帽，很像鬧緋聞的女星。」

眾人一陣哄堂大笑。

這時電梯門打開，我奪門而出，還聽到他們最後的談話：

「她是誰呀？」

圖：李虹〈女——無字書1044〉

遇見女生 7：窺視

上學的時候，記得一句話：「非禮勿視。」

但經由一個洞口，卻讓我違背孔老夫子的教誨。

牆角有一道明顯的裂痕，起初並不在意。

這是棟老舊的公寓，由於地點好，上班方便，儘管租金並不便宜，還是住了進來。

六層的老樓，沒有電梯，我在頂層，這一層有兩戶。

兩戶的大門是面對面，彼此房間卻只有一牆之隔。

而裂痕恰巧就在這面牆上。

我是標準的上班族，朝九晚五，幹的是財務工作，總能準時上下班。

住進來大半個月了，沒聽到隔壁有什麼動靜，也沒看過隔壁有什麼人進出。

現代人咫尺天涯，鄰居陌生的很。

剛來的時候，原本想過主動登門拜訪一下，「遠親不如近鄰嘛！」。

但隔壁一直靜悄悄，不見人影出入，過了些時日，熱情不再，告訴自己：「算了。」

這晚睡得早，半夜醒過來，黑暗中，看到牆壁角落透著光。

我湊近一看，光源來自牆角的一個小洞。

忍不住好奇地往洞裡瞧：「看到一位妙齡女子，剛好轉頭微笑。」

「真是鬼的話，也是個漂亮的女鬼。」

「鬼呀！」我連忙用雙手摀住嘴，生怕嚇出聲來，等心情平復後，尋思：

「原來作息日夜顛倒，難怪我總遇不著。」

這一夜，輾轉反側，一直到天明，最後當我再湊近洞口看時，見她熄燈離開。

「她是作家？Soho族？還是駭客？」

我再往洞口看去，這回女子認真的盯著電腦，雙手不停地在鍵盤上快速敲擊。

前的身影。

接下來幾天，我迷上這個洞口，她成為夜裡生活的焦點；透過小小洞口，我癡癡地窺視她坐在桌

「什麼工作需要徹夜未眠？」

儘管內心疑惑著，卻悄悄喜歡上這位芳鄰。

我決定登門拜訪，時間就定在這個周日，我計畫用一天的時間觀察，選擇最佳的拜訪時機。

週六一大早，我卻被隔壁的喧叫聲吵醒。

「今天怎麼動靜這麼大？」心裡納悶。

當我揉著惺忪的睡眼開門一瞧：

「天啊！對門正在搬家。」

圖：李虹〈女──無字書1059〉

遇見女生 8：回眸

老師來電說：週末過來喝湯。

湯，是老鴨湯，一大鍋得有幾個人吃才行。

學生與老師感情很好，儘管畢業了，還是經常通電話，偶爾吃頓飯。

那是老師家附近的一家小餐館。

有次生日聚會，大夥品嚐一回，味道好極了，便向老師吵著還要再來。

老師是個熱情的老先生，退休後依然和學生們保持著聯繫。

一下班就奔了過去。

「我是第一名吧。」到達時，學生笑著說。

「來了，很好。」老師語帶玄機地說：「待會兒給你介紹個人。」

學生聽了呵呵一笑，知道老先生又要熱心地亂點鴛鴦譜。

人很快地陸續到了，一屋子開始熱鬧了起來。

「這是學妹，晚你幾屆。」老師拉著一位身材曼妙的女子說：「你畢業，她才來。」

「學長哥哥您好。」女子很爽朗地主動問候。

「哇！學妹粉漂亮。」學長也由衷地讚美回應。

「一對才子佳人。」老先生在一旁樂呵呵地幫腔說道。

「不用了，我家就在地鐵旁，不麻煩了。」學妹笑著婉拒。

分手時，學長對學妹說：「我送你吧。」

這頓飯，滿室談笑風生，吃得好不愉快。

「那麼，再見。」

「好。再見。」

相互道別後，學長往左走，學妹向右走。

沒走幾步，學長忍不住回頭，而她，也在此刻回過頭來。

彼此看了，相顧一笑，再度向對方揮手道別。

時間過得很快，一晃眼，四十年過去了。

一對老夫婦在車上。

「還記得初次見面的那個晚上嗎？」老公問。

老婆一臉幸福地點了點頭回答：

「我對你回眸一笑。」

圖：李虹〈女──無字書343〉

遇見女生 9：潮女

由於工作關係，我經常搭火車。

這節車廂是四人座，兩兩相對，中間還有個小桌子。

旅客不多，整節車廂空蕩蕩地。

我拿出筆電，開始整理資料。

突然前面有了動靜，有人站在跟前。

是個女生。

「這裡有人坐嗎？」女生問。

我搖了搖頭。

「哥，搭把手。」

她要我幫忙把那重重的行李抬上架，隨即坐了下來。

「這麼多空位，偏挑我對面坐。」我心裡有點納悶。

只見她從手提袋拿出飲料，喝了一大口，再拿出手機，隨手發封短信，又取出一本小說，放到桌上來，最後舒了口氣，總算安頓好自己。

她挑著眉看了我一眼，眼神既不生分，也不熱切，然後自顧自地看起小說來。

「新潮女性，滿手彩繪。」我留意到她雙手指甲上，佈滿鮮豔繁複的圖案。

不一會兒，女孩咯咯地笑出聲來。

「這個好笑。」女孩似乎對我說話似的，眼睛卻盯著書本。

我抬頭看了她一眼，沒接話，又低頭專注我的工作。

不久，女孩再度說話：「唉！怎麼不搭理人家。」

眼睛還是盯著書本，像是與書本對話。

好一會兒沒動靜，我瞄了她一眼，竟然已經昏然入睡。

「也好，這下安靜了。」我快速敲擊鍵盤，得趕快完成這份報告。

「來追我吧。」女孩這時發出囈語，接著磨了磨牙。

「說夢話。」我仔細看了看沉睡中的她，其實摸樣還不錯。

火車進站，這站我得下車，女孩還沒醒。

我拿好行李，臨走前對她說：「嗨！我要下車了。」

女孩斜躺座椅上，似睡非睡，眼睛沒張，卻對我掰了掰手，說了聲：

「再見。」

圖：李虹〈女──無字書141〉

遇見女生 10：咖啡館

雨，下個不停。

趁著雨歇的空擋，出趟門，透透氣。

街角有家咖啡坊，香氣四溢。

忍不住被吸引了過去。

雨天喝咖啡的人多，櫃檯前大排長龍。

我歎口氣，心想：「一會兒再點吧。」

選擇靠窗的位子，先坐了下來。

雨又大起來了，行人競相躲雨，全湧進店裡來。

「這位子能坐嗎？」一位陌生男子禮貌地徵詢。

我眼前一亮，報以微笑，點了點頭。

他把隨身包擱下，脫下被淋濕的外套，然後就離開了。

「這人真放心，在公共場所就這樣擱下衣物。」

我心裡嘀咕：「萬一我心懷不軌呢，嘿嘿。」

自己胡亂想、偷著樂。

他回來了，端著咖啡，文雅地遞給我：「再來一杯吧。」

我沒有拒絕，說了聲：「謝謝。」

窗外的雨一直下著，一時停不了。

窗內我與他對坐著，喝著咖啡⋯⋯

圖：李虹〈女──無字書1006〉

遇見女生 11：書店

徐志摩給陸小曼的信裡說：

「我再不想成仙，蓬萊不是我的份；我只要這地面，情願安分的做人。」

想寫篇有關新月詩社的文章，來書店找資料，徐志摩是新月派的健將，我津津有味地讀著他的詩集。

「我將於茫茫人海中訪我唯一靈魂之伴侶，得之，我幸；不得，我命，如此而已。」志摩的話語字字打動吾心。

對志摩這位浪漫詩人儘管爭議不斷，但是，我仍愛其人，更愛其文。

詩人，一個即將滅絕的族類，偌大的書城空間裡，就屬詩文這一區最為冷清。

我樂得這份幽靜，一個人坐在角落裡，重拾當年五四年代的那份詩情。

就在我怡然自得、沈浸在志摩濃情蜜意的詞藻間時，聽到有人輕聲吟唱。

「輕輕地我走了，正如我輕輕地來。……」

歌聲優美動人，來自一位長髮女郎。

有詩、有歌、有佳人吟唱，我感受一份莫名的喜樂。

我就這樣的偷偷望著她，欣賞她的一舉一動。

她似乎沒有察覺，神情愉悅地閱讀著、哼唱著。

女郎最後挑了一本詩集離開。

「悄悄的我走了，正如我悄悄的來。我揮一揮衣袖，不帶走一片雲彩。」

她美妙的餘音在我耳邊繚繞、久久不去。

圖：李虹〈女──無字書351〉

遇見女生 12 ：伊妹兒

「叮咚。」

有封電子郵件進來。

標題是：再不相愛，我們都老了。

署名是：女生。

一份遙遠記憶，

一個難忘的女生。

看看日期，

天啊！竟是十年前的信。

一封遲到的信？

還是，

一封從遙遠過去寄來的信！

男生立即回覆：
「心中有愛，青春恆在。
見個面吧。」

回完信，男生滿懷希望的等待著。

但，
青春卻不再。
信，
始終沒再來。

圖：李虹〈女——無字書131〉

遇見女生13：街頭

有一天，
陌生的街頭，
熟悉的感覺，

你我錯身而過；
不自主地回眸，
給對方一個微笑，
然後各自消失在人群裡。

這樣的相遇，也有一種美麗。

圖：李虹〈女──無字書216〉

遇見女生 14：重逢

在一個滿天星星的夜裡，
微風輕輕吹，
我遇見了妳。

美麗的臉龐，
與微笑的彎月交相輝映。

「真美。」
我讚歎著。

「年底我要結婚了。」
幸福寫在臉上，
妳開心地說。

道別時，
我偷偷留下妳的笑容，
一直珍藏了許多年。

再次相逢，
只見妳強作歡顏下，
掩不住底層的悲傷。

那是曾經心痛的痕跡，
停駐在一張憔悴的臉，
看了讓人心疼。

我沒有遲疑，
趕緊打開記憶的寶盒，
試圖將笑容歸還給妳。

接著就傳來低沉的聲響。

「羅茲大魔導師的石室嗎。」

圖：李虹〈女──無字書1028〉

遇見女生 15：畫廊

「這畫在表達什麼啊？」

我回頭，是一位讓你眼睛一亮的女孩！

「恩！……，我……也說不清楚，喜歡……，所以多看幾眼！」平日口才不錯的我，竟有點結巴。

「你也是藝術家？」女孩問。

「呵！我不是，只是喜歡藝術！」

乾笑兩聲，我不習慣被人搭訕，特別又是這麼漂亮的女子。

「你看起來很有藝術家的氣質！」

「哦！是嗎？」我傻笑地回應，不知道是褒是貶？

在假日，我是不修邊幅的，有個短鬚的下巴，一身故意做舊的棉T恤，還有那雙不起眼的舫布鞋。

女子沒再說話，自顧自晃了一圈就離開了。

傍晚時分，肚子嘰裡咕嚕作響，找了家鄰近的餐廳。

才進入就看到有人對著我揮手。

「嗨！又見面了，真有緣。」

是那位在畫廊遇見的女生。

「一塊吧，陪我吃頓飯。」女子主動邀約。

我遲疑了一下，欣然入座。

「你常逛畫展嗎？」女孩問。

「不常！我比較習慣上美術館！」我答。

「美術館的展覽太嚴謹了，反而畫廊這類畫展相對寬鬆自由。」她率直地表達看法。

聊到藝術，有了共同語言，我恢復了狀態，像一對熟識的老友談論著。

時間過得很快，我們共渡一個愉快的夜晚。

分手時，她說：「美好的晚餐！謝謝。」接著說：「我要結婚了！嫁給一位條件很好，但我卻不愛的男人，我得到所有親友的祝福。」她的笑眼裡泛著些許的淚光。

一時間我忘了祝福。

她說完，回眸一笑就離開了，沒有留下任何聯繫的方式，除了這一段難忘的浪漫時光，在我逛畫廊的時刻，被情不自禁的憶起。

圖：李虹〈女──無字書168〉

遇見女生 16：美術館

人生的精彩，
總在意料之外。

沒有期望你的出現，
你卻迎面向我走來。

一次美術館的邀約，
在聲光迷離的展出中，
不僅迷惑了我的眼，
也迷失了我的心。

那是好好玩的當代科技展，
有突來的巨響，
有曲折的坡道，

有雙人的遊戲。

好幾次，
我想牽起你的手，
但是，
總在彼此擺動中錯過。

你我的結局，
就像美術館。
再精彩，
也有結束的一天。

圖：李虹〈女──無字書1200〉

遇見女生 17：風箏

與你在一起，

看到廣場上有人放風箏。

你說：

原本希望像風一樣的自在飛翔，

現在更願意像天上的那只風箏，

然後把「線」交在我手上。

我笑答：

我不接，我不會放風箏。

說時遲，那時快，

就在那一刻，

哇，風箏飛走了。

我驚呼。

手鬆了，

風箏自然就飄走了。

你意味深長的說。

如今，

我路過廣場，

總會抬頭仰望，

尋找那只消失的風箏。

圖：李虹〈女——無字書0809〉

遇見女生 18：巧克力

有人追求的感覺如何？

「很糟！」

「特別是對於不喜歡的人。」

上午，我在女生宿舍。

「樓下有人找你。」

「誰？」

「一個男的。」

「長怎樣？」

「高高的，戴副眼鏡。」

我想起那個人的模樣，自個兒碎碎念：「又是他！」

這個人陰魂不散，窮追不捨，惹人反感。

下午，又有人進來通報。

「樓下有個男的找你。」

我心裡暗罵：「還沒走。如此糾纏，真煩人。」

晚上，再有人進來說：「有人找你。」

我心裡原本有氣，但回頭一想：「如果不是我想的那個人呢？」趕緊下樓，偷偷摸摸地往門口一瞧：「哇！果然搞錯了。」

「你怎麼來了。」

是老家鄰居的一個男孩，在北部讀大學，與我同年。

「我爸爸讓我帶盒巧克力給你。」

說著，遞給我一盒包裝精美的巧克力。

「我不好意思的問。

「什麼時候來的？」

「一早就來了，你整天不在。」他很有耐心的回答。

「難道你一天都在這裡等。」我心虛地問，歉意加深。

「是等了一天，現在任務達成了，我走了。」說完，留下微笑，轉身就離開了。

滿懷歉意的心情，回到寢室，打開盒子，忍不住發出驚呼：

「哇！巧克力，溶化了。」

一時間，我的心也溶化了。

圖：李虹〈女──無字書1039〉

遇見女生 19：博客

真高興遇到你，

在這個虛擬的空間裡。

曾經幻想，

你會是舊識。

因此我仔細閱讀你的文集，

試圖找出蛛絲馬跡，

證明的確認識你。

但是這些日子以來，

漸漸接受你是位新知，

一位令人疼惜的知音。

這樣也好，

因為在現實的世界裡，

總存在過多的恩愛情愁、

難以承受的聚散離合。

就這樣吧。

在想像中無言地關注，

只能相知相惜於當下，

無法祝福那遙遠的未來。

因為，

下一刻，

只要離開鍵盤，

彼此就分隔兩個世界。

一朝，

只要關閉部落格，

就如同灰飛煙滅

渺無蹤影。

果不其然，

如今網站的部落格關閉了，

你，

也消失了。

圖：李虹〈女——無字書0829〉

遇見女生20：婦人

第一次看到她，
在角落裡。

滿臉的淚水，
一身的悲戚，
詢問之下：
一家六口，
只剩她一個人。

隔天見她，
騎著一部老舊的機車，
緩緩前進，
問她上哪兒，
她著急地說：
趕去繳互助會的「會錢」。

之後，

看她又融入救援隊伍，

忙進忙出的幫忙其他災民。

只是不經意間，

瞥見，

靜下來的她，

眼光空洞，

神情茫然。

再一回頭，

她又動起來了，

忘卻剛剛的迷惘，

看不見絲毫的憂傷，

精神地在救援的人群中穿梭。

一個堅毅樸實的中年婦人，難忘的身影。

二〇〇九年八月二十六日　風之寄寫於臺灣八八水災

圖：李虹〈女──無字書0815〉

遇見女生 21：新娘

親愛的，

原諒我的不告而別。

風雨實在太大，

路面太黑，

一下子天崩地裂

來不及與你告別。

親愛的，

別再為我流淚，

你的每一滴淚水，

將增添原已氾濫的洪水。

此刻，

雖然我的形體不在，

我會帶著你滿滿的愛，

守護你的未來。

親愛的，
你會幸福，
你要幸福。

這輩子縱然無法成為你的愛侶
也要成為你的兒女，
伴你一生。

因此，
親愛的，
請為愛堅強，
我在未來等你。

（為來不及披嫁紗的新娘而作，風之寄寫於臺灣八八水災）

圖：李山〈女——無名畫0828〉

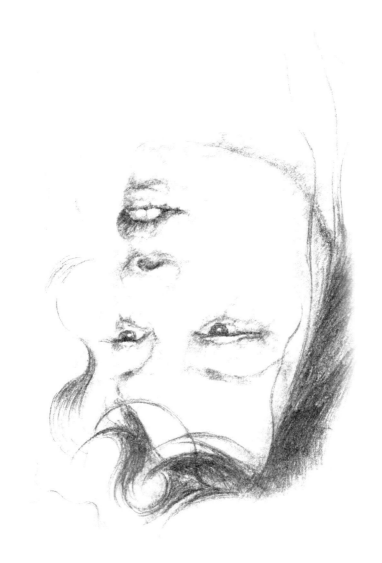

遇見女生 22：微博

妳已經成為一個少婦了。

看著微博，都是嬰兒的照片。

想起妳，

心湖泛起陣陣的漣漪。

是這般淡淡的情思，

總在不經意間浮現。

這份思念，屬於從前。

可是，

對妳的愛戀，直到永遠。

也許，

對妳默默地關注，

妳不會察覺。

然而，

這樣子，

一輩子，

就這樣子，

也很美麗。

圖：李虹〈女──無字書0879〉

遇見女生 23：短信

女生：今天有雨，記得帶傘。

男生：你在哪裡？

對方沒有回應。

才出門，果真開始下起雨來。

原來我們同在一個天空下。

男生仰望：

回想分別以來，總會冷不防地接到女生的短信叮嚀，這份及時關切，帶有苦澀的溫馨。

想不起來，兩人為什麼漸行漸遠，終於失去聯繫。

已經許久沒有接到女生的短信了，

給對方去電，再也無法接通。

女生給男生最後的一則短信是：

消失，

是最好的祝福。

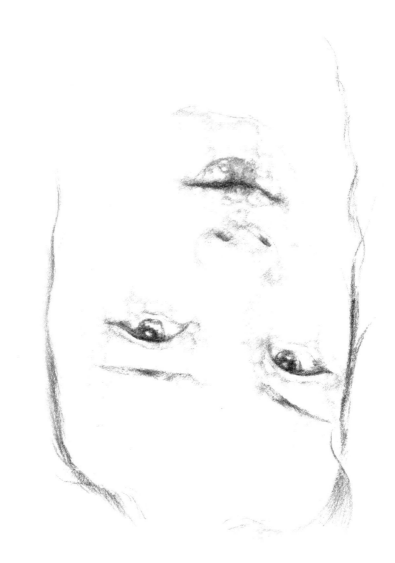

圖：李仲〈女——無名畫0882〉

遇見女生 24：下午茶

午後，想一個人獨處。

帶本小書，找處僻靜的角落去築夢。

心頭一亮……

有了，去喝下午茶。

進門。

迎我的是一張迷人的笑容。

微笑，是女人最動人的姿容。

「給我一個有陽光的位置。」我說。

「這裡可以嗎？」服務小姐體貼的聲音，讓人無法拒絕。

知道我一個人，給了一處安靜。

這裡，可以窺見陽光。

冬日的陽光很可人，曬起來，讓人全身酥軟。

這是一面大落地窗，光線從白紗穿透進來。

這樣的光，並不刺眼，溫暖的程度，讓人容易入眠。

原本想要孤獨的念頭，卻癡心地盼望有人能夠傾訴。

這麼美好的時刻，這麼蕩漾的心情，好想有人分享。

此刻，如果有夢，一定是亮燦燦地。

午後，
想約個人喝下午茶，
在這如夢如幻的美麗時刻，
有我等候。

圖：李虹〈女──無字書1024〉

遇見女生 25：琴聲

當雨滴穿越樹上的蜘網，
成為一顆顆閃亮的珍珠，
我遇上了妳。

那是一個有雨的午後，
經由琴聲的導引，
輕輕地，
來到妳的身後。

琴音聲聲扣心房，
妳彈著，
也想為妳奏一曲，
我想說。

那是個難忘的午後，

有妳淡淡的笑容，

與歡愉的音符和奏著。

妳我的緣分只有一個午後。

不曾再遇見妳，

之後，

總對自己說：

可是每逢雨天，當琴聲響起。

懷念那個午後，

妳那淺淺的酒窩，

像顆美麗的珍珠，

不斷地在心頭閃爍。

圖：李叮〈女——無名畫0822〉

遇見女生 26 ‥大度山

大度山，也被寫成大肚山，
山上的心靈特產是‥
濃霧。

恍如置身夢中。
白茫茫的一片，
每當起霧的時候，
當年山居的日子，

「風，出來淋霧。」
你總來叩窗輕呼‥
住處是臨街的一樓，

於是，

捎瓶酒，備幾道烤串、爬上屋頂，古今中外的神遊起來。

說說尼采、談談叔本華，

提及華山論劍，

感慨今夕何夕。

那是年少強說愁的時光，屬於青春無盡頭的歲月。

些許是有詩的——順口吟誦著愁予的「錯誤」：

「我答答的馬蹄是個美麗的錯誤，我不是歸人，是個過客。」

必須要有歌的……大聲高唱出志摩的「再別康橋」：

「尋夢撐一支長篙，向青草更青處漫溯；滿載一船星輝，在星輝斑斕裡放歌。」

朦朧的月，半掩半笑了一夜，

趁著七分酒意、三分微醺，

霧未散盡，盡興話別。

我是風，一陣來去自由的風。

不問來處，不知去向。

每當起風的時候，總會想念大度山上，

那一場場的濃霧，

與浪漫如斯的你。

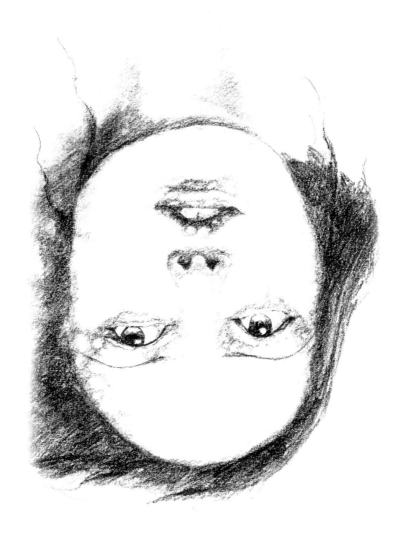

圖：李敏〈女——無名畫1034〉

遇見女生 27：圓夢

總有路可走。

我常想。

畢業後，面臨經濟不景氣，工作難找，苦無出處。

晚餐後，與你散步街頭，見有人圍觀。

走進一瞧：原來在選購抱枕。

抱枕上有趣的圖案，和唯美的詩句，很討人喜歡。

一旁的你看了說：我們也來做吧。

我馬上舉雙手贊成。

當晚立馬行動，

將雜物間，改成工作室。

隔天找家庭裁縫，詢問製作費用。

接著去買布，再請教老闆如何在布上印刷。

布行老闆又推介了經銷印刷機的朋友，

因此當買回機器時，便開始著手製版印刷了。

捨棄傳統隨處可見的詩詞，

我寫詩，你畫圖；

從設計、完稿、製版、印刷、加工、到成品，一手包辦。

我們白天沿街叫賣，夜裡加班生產。

同業一窩蜂削價競爭的結果，讓抱枕生意沒做多久就停了。

然而與你攜手創業的經驗卻很深刻。

記得當年賣的最好的一款題字是：

圓一個年輕的夢。

圖：李虹〈女──無字書0808〉

遇見女生 28：心房

心裡頭，
總會藏個人，
影像時而模糊，
時而清晰。

這個人是誰，
不好說，
不能明講。

住在心裡頭的人，
究竟是一個人？
兩個人？
還是，
已經住滿了人？

我試著去清點，

住在心裡頭的人，

她，

是否依然還在？

還是，

已經悄然地離開。

圖：李虹〈女——無字書0868〉

遇見女生 29：情人節

情人節，
一個想念，
與被想念的日子。

如果，
心中有愛，
記得表白。

如果，
只是一個人，
那麼好好善待自己，
跟自己談一天戀愛。

我的情人節，

我想說：

想念你，

不管是現在，

還是久遠的未來。

圖：李虹〈女——無字書0833〉

遇見女生30：溫柔的你

是這般溫柔的你，
讓我如此的癡迷，
無須多加言語，
只想靜靜的望著你。

怎麼說才夠。
想你、念你、愛你，
情深無法細說，
話似乎不必多，

每當想你的時候，
總會遙望星空，
悄聲地託付與風，
捎去問候。

不敢問你是否也會想我，

有朝一日，當你走後。

或許你不曾也不會想我，

溫柔的你，只需沉默。

圖：李虹〈女——無字書0810〉

遇見女生 31：你在做什麼

雖然是暖冬，北國的天氣依舊寒冷。

屋內開著暖氣，腳底還頂著小太陽（電熱爐），

這樣的低溫，在臺灣不尋常見；

這樣的乾燥，足以讓滿屋洗好的濕衣裳，隔夜就乾。

我在天津。

弘一法師李叔同誕生的都市，當年中國第一所大學，北洋大學的所在地。

有一條海河，將城市分割成兩部分，兩岸新聳立的大樓，昭告這個古老都城正在加速更新。

你來函問：

最近在幹什麼？

我回覆：

在天津凍著。

又在幹什麼？

你呢？

反問：

圖：李虹〈女──無字書1087〉

遇見女生 32：雪天

風聲，嘶吼了一整夜，

清晨，拉開落地窗簾，

哇！

驚呼出來。

終於，看到雪了，今年的第一場冬雪。

雪，白皚皚的一片；

窗外的湖水，已經冰凍，一眼望去，如詩如畫。

興奮地換上厚大衣，穿上長統靴，到戶外戲雪。

居住的小區，白天很寧靜，

鮮見人跡的道路，只留下車子輾過的雪痕。

居家前面有個大院子，剛好可以用來存雪。

趁著冬日朦朧未醒，我拿出照相機：

「喀嚓！」

留下這張，

冰凍的臉。

圖：李虹〈女──無字書132〉

遇見女生 33：平安夜

同事多年，女生離職後，雙方沒再見過面。

「近來好嗎？」男生熱切的問。

「好久不見。」女生微笑的說。

「從老手機裡發現這個號碼，試撥了一下，想不到通了。」女生說。

「我電話一直沒變。」男生回應：「倒是妳換了。」

「我換城市，就換新號碼。」女生撥弄了一下她的手機說：「到過幾個城市了。」

「妳，沒換男友。」男生試探性地問。

「沒呢。就是跟著他到處跑。」女生語帶幽怨。

「結婚了嗎？」

「沒準備要嫁他。」女生表情怪異的說：「經常會吵架。」

「在一起那麼多年了。」男生試圖安慰地說，心情矛盾著。

「有時想⋯和他在一起，會不會是因為習慣了。」女生悠悠地說：「懶得去改變！」

這是一家過節氣氛濃厚的咖啡館，店裡的聖誕樹忙碌地閃爍著，男生與女生交談了一個下午。

「該走了，今天是平安夜。」男生說。

「嗯！聖誕快樂。」女生猜想男生晚上另有約會。

兩個人離開後，各自回到自己的公寓裡。

男生一面微波了昨天的剩飯，一面心想：「此刻，她大概與男友在享用聖誕大餐吧。」

女生這一頭，鈴聲響起。

「知道了，今晚不回來。」放下電話，她茫然地歎了口氣，然後一個人繼續吃著速食麵。

平安夜，城市裡有一對孤單的男女。

圖：李虹〈女──無字書144〉

遇見女生 34：電梯

還差十分鐘。

我飛奔進入大門，來到電梯前。

「哇！這麼多人。」心想：「待會兒得擠進去。」

「當！」

電梯門開了，一群人蜂擁而入。

我的臉幾乎是貼在門板上。

大家零距離地擠在一塊。

突然「噗！」一聲，

然後湧來一陣惡臭。

「誰放屁！」

有人受不了地大聲咆哮。

我斜眼看了身旁一位女子，見她頓時面紅耳赤，心裡有譜，便說：

「對不起，吃壞肚子了。」

女子看了我一眼，露出感激的眼神。

門開了，我與女子同時出了電梯。

「謝謝您。」女子向我道謝說。

「謝什麼？」我笑著反問。

「方才我⋯⋯」女子不好意思說下去。

「我真的放了個屁。」

我故意說，暗地裡卻有份英雄救美的驕傲。

「妳在這裡上班？」我好奇地問。

「第一天報到。」女子點頭答。

我聽了內心竊喜，主動對她說：

「跟我來吧。」

圖：李虹〈女──無字書342〉

遇見女生 35：步道

每年總會到山中住幾天。

山居的閒適，讓人早早入睡。

大清早被響亮的鐘聲敲醒，那是來自鄰近的寺廟。

突發奇想，告訴自己來趟步道晨遊。

早起的鳥兒，歌聲特別悅耳，林間有薄霧，眼前朦朧一片。

刻意用急行軍的速度，放開腳步疾走。

小道上不乏早起的同路人，我一連趕過幾個，

沿途回應陌生人間的呼早道好。

「早安。」女孩也對我打招呼。

錯身而過之後，覺得有點面熟，忍不住回頭。

「早安。」我熱情地問好，又超越了一位女孩。

「涼爽的天氣！」她率先打開話匣子。

「嗯！美好的早晨。」我微笑地回應。

似曾相識的感覺，拉近彼此的距離，我們邊走邊聊了起來。

時間過得很快，我們竟然沿著山徑，走完了一大圈。

「一起早餐吧。」我開心的提議。

「很榮幸。」她禮貌地婉拒：「但是不行，我不是一個人來的，再見了。」

說完，

女孩瀟灑地轉身離去，

留下還沉浸在美好晨光中發愣的我。

之後，每年總會刻意到山中住上幾天。

選擇同一個季節，住進同一家旅館，然後在清晨的步道漫步。

我不再快速地疾走，反而會悠閒地慢慢前行。

享受晨光的慵懶，品賞沿路的風景，

依舊有悅耳的鳥語聲，依然對錯身而過的陌生人熱情招呼。

每年，

找不到蹤上，

遲疑

面對沒有自己。

圖：李虹〈女──無字書243〉

遇見女生 36：陰天

陰天，

灰濛濛的，

想起你。

這麼多少年過去了，

你的形影不再清晰，

我的世界不再美麗，

過去的點點滴滴，

只清楚地留下一個名字，

還有一段日漸模糊的記憶。

圖：李虹〈女──無字書0866〉

遇見女生 37：悄悄話

想對你說說話。

說說那年的夏天，
說說那場午後的約會，
說說已經逐漸褪色的記憶，
還有模糊的你。

近來好嗎？
也想道聲問候。

這麼多日子過去了，
牽掛依然、
懷念依舊。

對你的這些話，
只能悄悄地說，
對夏日的第一陣微風輕輕說。

圖：李和〈女——無名畫350〉

遇見女生 38：影子

喜歡深夜，
一個人，
孤單而寧靜。

看幾頁書、
寫幾行字，
然後想想人、
想想事。

有時也會有議論，
喃喃自語很熱烈。

今天績效好嗎？
理性給自己提個檢討。

休息不談工作！

感性抗議說。

此刻。

談談情、說說愛吧，

但，

卻無法投射你的身影。

沒有月亮的晚上，

我，

在黑夜裡，

尋找你的影子。

圖：李虹〈女——無字書0825〉

遇見女生 39：咖啡心情

我，
這個女生，
喜歡喝咖啡。

以前比較講究，喝的是單品咖啡。

現磨豆子，點燃酒精燈，
燒一壺香氣四溢的濃咖啡。

後來買了摩卡壺，
開始喝義式咖啡。

熱上牛奶，打上奶泡，
滿滿一杯，大口嚥下，
讓嘴裡充滿濃郁的奶香與咖啡味。

我喝咖啡喜歡用精緻的杯子，

因此也喜歡買咖啡杯。

不買整組或對杯，

喜歡每款就買一個。

不同的杯款、花色，

可以對應不同的心情。

Coffee time，

美好的咖啡時光。

我挑了一個英國皇家御用的杯子，

白色骨瓷上有幾朵漂亮的藍玫瑰。

咖啡來了，

浪漫的玫瑰，帶點blue的心情，

刻意不加糖、不加奶，

此刻就想喝一杯藍色浪漫的黑咖啡。

圖：李梅卿〈女——無名畫08:17〉

遇見女生 40：在路上

這輩子，

不知道會到過多少地方，

可以遇見什麼人。

偶然的時空交集下，

不熟悉的城市，

陌生的人，

發生一段值得掛念的過往。

這種相逢，

也許只有一天，

也許能譜成一世的情緣，

心生喜愛，

牽掛從此展開。

聆聽，
旅途中所有的遇見，
因為美好，
時常懷念。

回憶，
是一部美麗的傳奇，
有愛，
常在。

圖：李如〈女──無字畫0826〉

遇見女生 41：雨天

天空下起小雨，
心情無端陰鬱起來，
這樣的天氣，
容易帶來莫名的孤寂。

遠方的你，
是否也會想起，
那年的春雨，
一起淋雨的記憶。

這裡，
已經沒有春天，
只留下，
屬於一個人的雨季。

圖：李虹〈女──無字書1061〉

遇見女生 42 ：生日快樂

總在特別的日子，
想起特別的人。

生日快樂。
去說聲：
提醒著自己，
到點自然就會鬧響。
生命的時鐘無需設定，

什麼樣的人，如此掛念；
什麼樣的情，值得牽絆，
可以穿越時空，
躍入眼簾，
在腦海裡鮮活地，

舞動曼妙的身影。

讓人不顧一切地，

想說聲：

生日快樂。

祝你：

生日快樂。

圖：李虹〈女——無字書116〉

遇見女生 43：牽手

晨間，
有份超凡的寧靜。

聽一首歌，
想一個人。

隨著旋律起伏，
心湖因而蕩漾起來。

那年的初夏，
曾經走過好幾條街，
為了攔一輛車子。

假日的午後，

人潮不斷。

一輛輛載著人的Taxi呼嘯而過，

留下高舉在半空中的手。

就這樣我們走著，

走著，

記不得是誰先拉起對方的手，

一路走走停停，

但手，

卻沒有放開過。

圖：李虹〈女——無字書0869〉

遇見女生 44 ：不老騎士

阿桐伯，

八十一歲了，

騎上摩托車，

展開他人生，

最後一趟環島之旅。

年輕時，

夫妻每年都會騎機車環島一趟。

出發前，

他來到妻子墳前問話，

是否願意再一起環島，

擲杯問詢，

得到她肯定的回覆。

這一回，

頂著風，

載著是老伴的遺照。

不老騎士的故事，

告訴我們：

原來，

愛一個人，

真的可以，

天長地久，

生生死死不渝。

圖：李虹〈女——無字書0835〉

遇見女生 45：你曾說

你說：

有一天，

如果想念我，

在有風的午後。

那麼，

閉上雙眼吧。

你會在，

髮稍，

耳邊，

臉頰，

唇間，

留下溫柔。

圖：李虹〈女──無字書0830〉

遇見女生 46：好久不見

記得那年的春天，
與你漫步街頭，
慢慢地走，
就你和我。

我搖頭，微笑帶過。
你笑說：累了吧？
走了好久好久，

喜歡跟著你走，
長長的馬路，重疊的身影，
一起牽著手，緩步向前走。

如今，

同樣的街頭，
春天已經遠走，
長長的道路，
留下孤單的身影。

好想對你說：
知否，
知否，
好久不見了。

圖：李仲〈女——無字書117〉

遇見女生 47：向雲問候

人，
總在錯過，
才會惦念。

你從虛擬中走來，
然後猝然離開，
從此，
音信渺茫，
行蹤成謎。

或許，
多年之後，
依稀會記得：
曾經有位暱友，

被不經意，
遺失在，
風裡，
雲端。

圖：李虹〈女——無字書0837〉

遇見女生 48：我是誰

我是誰？

好久沒有問自己。

每當迷惑的時候，

總拋出這個問題。

在虛擬網路裡，

用了一張女子頭像，

有人戲稱我是才女。

真實世界裡，

每年換行業，

多重角色變換中，

日子就這樣的來去。

朝朝暮暮，歲歲年年。

身邊的人，

病了，走了，

心情與天氣一樣，

冷熱無常，陰晴不定。

我是誰？

我在哪裡？

我往何處去？

我問自己，

也想問你。

圖：李虹〈女──無字書1085〉

寫在《遇見女生》之後

年輕的你，

如果愛上一個人，

請讓他知道，

然後溫柔的對待。

如果不得已要分開，

請不要難過，

輕聲的道別，

讓在久遠的未來，

擁有一份美好的回憶。

2010. 1. 7

圖：李虹〈女──無字書1011〉

關於李虹

李虹，

一位被評論界譽為中國最執著、最自覺地堅守女性主義立場的藝術家，不僅畫畫，搞雕塑，做裝置，也寫詩，出小說集子。

李虹成名很早，已經被寫入當代藝術史女性繪畫中。

這幾年她潛心創作，不僅每年完成一部小說，更畫了十三本的「畫書」（無字書），這本《遇見女生》只展示她部分素描作品。

圖：李虹照片

【附錄】

美麗的叛逆
──李虹藝術述評

文／賈方舟

我不是女人

讓你做一個定格的驚訝

投入掛牌的禁區

這一道潛網

何時我才能衝破

──李虹，〈反叛〉

以上所引是李虹一九九一年出版的詩集《玫瑰之雨》中的一首。在我們還未能找到更早的「證據」之前，至少可以說，李虹的女性主義生涯已經從這首詩宣告開始。

李虹的反叛的確是令人驚訝的、也是徹底的。她期待著有一天能衝破那道看不見的「潛網」，從一個女人反叛為一個「非女人」，但是談何容易。性別是一個無處不在的事實，無論是誰，每一個來到這個世界的公民首先被關注、被確認的就是他的性別身份。「是個男孩兒」，「是個女孩兒」——這個在你呱呱墜地時簡單的生理認定，就已強制性地把你嵌入社會權力結構中的一個永難變動的恆定位置。幾乎在以後的所有活動中，這個與生俱來的身份都在圈定著你的範圍，影響著你選擇。或許正因為如此，西蒙‧波伏娃才說，「男人永遠不會以性別為起點去表現自身，他不用聲明他是一個男人」。「但是，如果我想給自己下個定義，就必須首先確認：『我是一個女人』。這是進一步討論所有的問題的基點」。也正因為如此，李虹才想從這個「強制性的社會權力結構」中掙脫出來，鄭重聲明：「我不是女人」。

「我不是女人」！但也不是想成為一個男人，而是要超越於性別之上！當然，這只能是一種精神上的超越。然而，「當女人們最終自由地成為自身的時候，有誰能知道她們能成為什麼呢？」（Betty Friedan：《女性的奧秘》）。終極的「我」依然是迷茫的。

李虹似乎是一個天生的女性主義者。像迷一樣，我們從她的經歷中實在找不出要叛逆的理由。李虹大學畢業後，曾經以《中華英才》畫報社記者的身份對生活在社會底層的青年女性有過較多接觸，從而瞭解和探知了她們令人心恍的生活際遇和精神困境。也正是透過他們，她看到了我們無法按照「吳瓊花模式」來推演一個苦大仇深的女子必定會加入「娘子軍」的舉動。因為李虹的女性主義立場不是從個人經驗中產生的「性別仇視」，而是從社會考察中建立的「性別認同」。

圖：李虹照片

將女性邊緣化的男權社會中鮮為人知的一面。上千年的父權制社會將女性貶為一個「他者」，剝奪了她們的話語權，使她們變成一個失聲的群體。令她驚異的是，在千年之後的今天，他們的處境並沒有多少改觀。這對於身為女人的李虹是一個深深的刺痛。她作為一個富有同情心和正義感的女性，心靈受到深深的傷害，並使她的思考變得深沉而富有挑戰性。她甚至覺得用文字來討伐這種性別歧視還缺少一種可以直觀的視覺力量，於是她決然轉向繪畫，到中央美院進修。

從一九九一年起，李虹在中央美院連續上了三個班：油畫進修班、油畫技法班和第八屆油畫研修班。一九九五年，她和同學袁耀敏在中國美術館舉辦了題為「95'女性主義」油畫作品展。從此，李虹的油畫以鮮明的社會批判意識在畫壇引起關注和好評，其中也有不小的爭議。爭議主要在她所堅守的「女同性戀」主題。也由於同一原因，她有多幅作品未能通過美術館的審查而被撤下。但也正是這些作品，把女性在消費主義時代和都市商業文化中所處的尷尬境地尖銳地提了出來。李虹以毫不容情的筆調真實展示了生活在都市底層的這些「消費對象」的不堪入目的生活場景和迷茫無望的精神狀態。這是在燈紅酒綠、紙醉金迷的都市生活中人們最不願正視、也寧願遺忘的角落。李虹強制性地讓她的觀眾去面對這種骯髒、齷齪、變形、病態的生活，目的就是要讓人看到表面繁華的背後，以有失這個道貌岸然的男權社會的體統。

關於李虹作品中涉及的同性戀主題，我曾在一九九五年寫的一篇文章中做過這樣的闡釋：李虹在她的藝術中關注的不是自己這個「小我」，而是女性這個「大我」。或許因為她們是弱者，李

自古以來，在婦女族群中就天然地形成了一種認同感。異性之間的難以溝通和難以理解，同性間的結伴就成為相互慰藉和排除孤獨的有效方式。波伏娃把她姊妹間的這種情誼稱為「同性愛」。而女性主義的性別路線正是建立在「促使婦女形成社會群體的姊妹情誼」之上。A.里奇則把婦女共有的這種親密關係引伸為「同性戀的綿延」（lesbian com-tinuum）。他的這一用語是泛指「婦女共有的經驗，它貫串了每一個女人的生活和整個歷史；它並不僅僅指一個女人與另一個女人曾有過想發生性關係這樣的事實」。更非「通常所作的臨床意義上的有限界定」。李虹在她的作品中想要表達的，正是這樣一種非臨床意義上的「廣義同性戀」。「女同性戀」（Lesbianism）和「女同性戀者」（Lesbian）在女權主義的「上下文」中已不只限於一種異常性關係的名稱，而是常常標誌著女性的立場和路線，是在強調女性的文化認同。李虹的多件作品因被認定是以同性戀為主題而未能展出，不少觀眾甚至誤認為畫家本人就是一個同性戀者，實為不瞭解「女同性戀」與「女同性戀者」在女權主義的上下文關係中的真正含義。而李虹的作品所陳述的，正是一個具有解構主義傾向的女性主義主題。她在這些畫中要表達的是對女性命運的普遍關注。她站在女性立場上，訴說了作為一個女人在男權社會無處藏身、想逃離又無法逃離的尷尬與困境。所以，與其說畫家是在表現女性之間的相互依戀，不如說是在表現女性對男權社會的不信任、懷疑和失望。這些被扭曲的弱女子本身就是男權社會的產物。塑造那些悽楚、萎頓、無望乃至有些頹廢的女性形象，雖不免女性主義的偏執，但當畫家將一種女性話語展開成一個社會主題時，她要表達的就不再是一種純屬女性個人的經驗，而是在更廣闊的意義上通過女性視角中的女性命運，表現社會和人生。

圖：李虹照片

即使從單純的同性戀角度言說，這一主題也觸及到現有性別體制的禁忌。按照福柯的觀點，同性戀無疑是一個屬於後現代的激進主題。因為這些「被視為性歧變的邪孽行為」，正是對「異性戀制度」這個實行「性壓迫」的宰製系統的顛覆，是對「異性戀霸權文化」的挑戰。現代科學已經一再證明，同性戀不是變態，它只是情慾偏好或情慾選擇的一種。但在異性戀霸權文化中，同性戀卻始終被看作是「違反人類天性的罪惡」。同性戀者自然也就成為被歧視、被壓抑、被剝奪人權、被權力邊緣化的少數族群。從這個意義上看，對同性戀的認同，就是對異性戀體制霸權的顛覆，就是對異性戀主流話語的挑戰。李虹自覺選擇這一主題，使我們有理由認為她已從這些「另類」的行為方式中，意識到一種與這個主流社會不協調的顛覆因素的存在，從一種近於萎靡、頹廢的外表下意識到一種激進思想與叛逆意識的滋生。

一九九六年，李虹到英國生活一年，順便在英國及歐洲學習考察，回來後畫風發生很大變化。在她先後畫的兩個系列（《狀態系列》和《共謀現象》系列）中，運用了許多象徵手法和超現實手法，畫面色彩也提得很亮很純，背景多以平塗處理，人物也不像從前那樣具有很強的身份感。在《狀態系列》中，人物始終與一些說不清的機器、儀表、管道糾纏在一起，這些僵硬冰冷的機器顯然是作為男權社會的象徵而出現的，面對這樣的生存現實，女人的狀態只有無奈與無望。而在《共謀現象》系列中，李虹讓人看到更可悲更令人痛心的一幕，於是她不得不把批判的矛頭指向了與男權合謀的女性自己。這個社會中的許多現象都使李虹感到失望，女人面對男權文

化的種種歧視，不是去抗爭，而是「無條件放棄了一切」，把「自己擱淺在櫥窗中」，甘願去做男人的附庸和消費物件，這種「自我意識的墮落已經充當了男性迫害的幫手」，李虹在《叛逆與共謀》一文中一針見血地指出了問題的嚴重性。男權意識不僅滲透到每一個男人的骨髓，它甚至在潛移默化中內化為女人的一種內在需要。這是讓李虹最感失望乃至無望的地方。而她在《共謀現象》中要表達的正是這一主題。

如果把上述兩個時期的作品看作是李虹藝術發展的兩個階段，那麼，她在近幾年創作的《花色》系列則可以看作是她藝術發展的第三個階段。《花色》系列不僅是李虹藝術發展的一個階段，也是其女性主義思想發展在藝術中留下的新的軌跡。

李虹筆下的這些花，並不像我們通常看到的那樣悅目、那樣嬌豔、那樣誘人。將花喻美人，已是男權話語的老生常談。女人畫花，也常以花自喻，也已司空見慣。然而，李虹的花卻豔而不嬌，甚至有些醜惡、有些骯髒，有些血腥，充滿著性的蠱惑和色慾的迷幻。它令人想起波特賴爾的《惡之花》，想起男權文化給女人定義的惡名——「女人是萬惡之源」。但李虹的花是有「性別」的，有象徵女性的，也有象徵男性的。但在總體上是象徵性、象徵色、象徵人性的自由和慾望。

她說：「『性』原本始於自然的本能……我們曾經感受到了它的無限美好和美妙，但是我們一定要徹底毀滅這樣的感覺，去看它的本質，看它血淋的地方。因為它是禍事，於是我們了它的醜惡和骯髒，這種狀態出現的時候，又會有一種偉大神聖的美麗召喚在心裡，並且開始漸漸地存活，然後生長、壯大……」於是，「對於自由和慾望的表達一下子為我的精神開闢了一道

美和惡的坦途，我可以表達一種來自人的權力，更是女人缺少的權力」。李虹由此獲得一種解放感，因為這是從男人界定的規範中獲得的「真實和充滿人性的解放」。

十年過去了，李虹又從繪畫回轉到文學，在她新出版的長篇小說《美麗生活》（有評論家寧願把它看作是一個「女性主義文本」）中走完了她美麗人生中第一個大的段落。從三十而立到四十不惑，十年的女性主義生涯在她的生命歷程中顯得尤其輝煌，無比燦爛。一個美麗的女人，渴望美麗的生活，渴望作為人的權力。但不是為自己，是為所有的女人，因此她的叛逆也顯得無比美麗。十年來，她的充滿挑戰卻少有回應甚至冷遇的生活曾使她精疲力竭，心灰意冷。但柔弱的她卻經受了一次又一次的歷練，在體力漸弱的疲憊中，精神信念卻愈來愈堅定。

當我翻閱一九九八年我策劃的《世紀·女性》藝術展的畫冊時，我留意到，在被邀情的七十八位女性藝術家的自述中，還沒有一位能像李虹那樣以鮮明的女性主義姿態展開自己的表述。可以說，在中國當代女性藝術家中，李虹當屬一位最早、最執著、最自覺地堅守女性主義立場的藝術家。她的藝術從一開始就旗幟鮮明地站在女性——這個男權社會中的弱勢群體的一邊，為那些被社會邊緣化、沒有能力保護自己的弱女子聲張正義。她從女性主義視角所表現出的社會關懷和人性思考，既是源自身為一個女人的個人經驗，又超越於這種個人經驗之上，這是她與大多數中國女性藝術家的不同之處。她作為一個有覺悟的知識份子女性，十分清楚自己的藝術權力和社會責任：從男權話語的桎梏中走出來，自覺書寫女性自己的歷史。以感性的色彩和犀利的筆鋒對承傳了上千年的父權制文化進行力所能及的清理和批判——這就是李虹作為一個叛逆者的使命感。

李虹雖然在《美麗生活》中寫了一個普通女人從青春燦爛到逐年衰老的悲哀，寫了她從身體到精神所經歷的種種磨難，甚至流露出終將走向「極端失敗者」的悲觀情緒和宿命思想，然而，李虹作為一個叛逆者的形象依然熠熠閃光：「我們曾經被塑造，但這不是說我們永遠被塑造。因為我們發現了平等的、慾望的、具有人性的目光。這種寶貴的、自然的、本性的目光將使我們越來越真實，越來越有力量重返美麗家園」。

我深信，我會在這個「美麗家園」中再見美麗的李虹。

附註：

賈方舟，中國著名藝術評論家。曾任內蒙古美協副主席，二〇〇七策劃中國美術批評家年會並擔任組委會主任。

圖：李虹〈女——無字書1037〉

show藝術17　PH0062

遇見女生
——李虹的素描本子

作　　者／風之寄
素　　描／李　虹
責任編輯／王奕文
圖文排版／賴英珍
封面設計／陳佩蓉

發 行 人／宋政坤
法律顧問／毛國樑　律師
出版發行／秀威資訊科技股份有限公司
　　　　　114台北市內湖區瑞光路76巷65號1樓
　　　　　電話：+886-2-2796-3638　傳真：+886-2-2796-1377
　　　　　http://www.showwe.com.tw
劃撥帳號／19563868　戶名：秀威資訊科技股份有限公司
　　　　　讀者服務信箱：service@showwe.com.tw
展售門市／國家書店（松江門市）
　　　　　104台北市中山區松江路209號1樓
　　　　　電話：+886-2-2518-0207　傳真：+886-2-2518-0778
網路訂購／秀威網路書店：http://www.bodbooks.com.tw
　　　　　國家網路書店：http://www.govbooks.com.tw

2013年4月BOD一版
定價：280元
版權所有　翻印必究
本書如有缺頁、破損或裝訂錯誤，請寄回更換

國家圖書館出版品預行編目

遇見女生：李虹的素描本子 / 風之寄編著. -- 初
版. -- 臺北市：秀威資訊科技, 2013.04
　　面；　公分
　　ISBN 978-986-326-085-1 (平裝)

　　1. 素描　2. 畫冊

947.16　　　　　　　　　　102003728

讀 者 回 函 卡

感謝您購買本書，為提升服務品質，請填妥以下資料，將讀者回函卡直接寄
回或傳真本公司，收到您的寶貴意見後，我們會收藏記錄及檢討，謝謝！
如您需要了解本公司最新出版書目、購書優惠或企劃活動，歡迎您上網查詢
或下載相關資料：http:// www.showwe.com.tw

您購買的書名：_____

出生日期：_____年_____月_____日

學歷：□高中 (含) 以下　　□大專　　□研究所 (含) 以上

職業：□製造業　□金融業　□資訊業　□軍警　□傳播業　□自由業
　　　□服務業　□公務員　□教職　　□學生　□家管　　□其它_____

購書地點：□網路書店　□實體書店　□書展　□郵購　□贈閱　□其他

您從何得知本書的消息？

　　□網路書店　□實體書店　□網路搜尋　□電子報　□書訊　□雜誌

　　□傳播媒體　□親友推薦　□網站推薦　□部落格　□其他_____

您對本書的評價：(請填代號　1.非常滿意　2.滿意　3.尚可　4.再改進)

　　封面設計____　版面編排____　內容____　文／譯筆____　價格____

讀完書後您覺得：

　　□很有收穫　□有收穫　□收穫不多　□沒收穫

對我們的建議：_____

11466
台北市內湖區瑞光路 76 巷 65 號 1 樓

秀威資訊科技股份有限公司 　　　收

BOD 數位出版事業部

∙∙

（請沿線對折寄回，謝謝！）

姓　　名：＿＿＿＿＿＿＿＿　年齡：＿＿＿＿　性別：□女　□男

郵遞區號：□□□□□

地　　址：＿＿＿＿＿＿＿＿＿＿＿＿＿＿＿＿＿＿＿＿＿＿＿

聯絡電話：(日) ＿＿＿＿＿＿＿＿＿＿＿＿　(夜) ＿＿＿＿＿＿＿＿＿＿＿＿

E - m a i l：＿＿＿＿＿＿＿＿＿＿＿＿＿＿＿＿＿＿＿＿＿＿